BEATTLES BEATLES (Beatles) BEATLES BEATLES) (BEATTLES BEATLES) (BEATLES) (BEATLES) (BEATLES) (BEATLES) (BEATLES) (Beatles) (Beattles) (Beatles) (Beatles) s Beatles) (Beatles) (Beatles) (Beatles) (Beatles) (Beatles) (Beatles) (Beatles) BEATTLES) (Beattles) (BEATLES) (BEATLES) (Beatles) (Beatles) Beatles) (Beatles) (Beatles) (Beatles) (Beatles) (Beatles) (Beatles) (Beatles) (Beattles) (Beattles) (Beatles) (BEATLES) (Beatles) (Beatles) Beatles) (Beatles) (Beatles) (Beatles) (Beatles) (Beatles) (Beatles) (Beatles) (Beatles) (Beatles) (Beatles)

BELONGS TO:

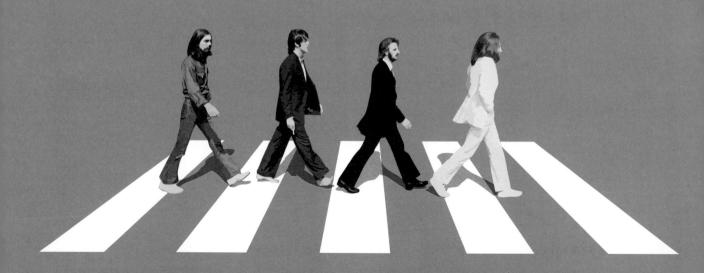

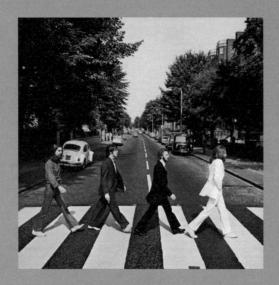

BEATLES

© 2024 Apple Corps Ltd. All Rights Reserved.

A Beatles™ Product Licensed by Apple Corps Ltd.

"Beatles" is a trademark of Apple Corps Ltd. "Apple" and the Apple Logo are exclusively licensed to Apple Corps Ltd.

INSIGHTS www.insighteditions.com

MANUFACTURED IN CHINA 10 9 8 7 6 5 4 3 2 1

BEATLES) BEATTLES) BEATLES (Beatles) BEATLES EATLES BEATLES S) (BEATLES) (BEATLES) (BEATLES) (BEATLES) (BEATLES) (BEATLES) (BEATLES) (BEATLES) (Beatles) (BEATTLES) (BEATLES) (BEATLES) EATLES (Beatles) (Beatles) S) (BEATLES) (BEATLES) (BEATLES) (BEATLES) (BEATLES) (BEATLES) (BEATLES) (BEATLES) (Beatles) (BEATTLES) (BEATLES) (Beatles) BEATLES) (Beatles) S) (BEATLES) (BEATLES) (BEATLES) (BEATLES) (BEATLES) (BEATLES) (BEATLES) (Beattles) (Beatles) (BEATLES) (BEATLES) (BEATLES) (Beatles) BEATLES) S) (BEATLES) (BEATLES) (BEATLES) (BEATLES) (BEATLES) (BEATLES) (BEATLES) (BEATLES) eatles) (BEATTLES) (BEATLES) (BEATLES) (BEATLES) (BEATLES)